# Tabula Peutingeriana – Ungefähre geographische Abdeckung der 12 Segmente

Segment 1 ist nicht erhalten geblieben, es wird aber vermutet, dass dieses existiert hat und darauf die Gebiete Spaniens und Portugals sowie ein Teil Westenglands dargestellt waren

Um die Orientierung zu erleichtern wurde hier eine Karte des Mittelmeerraums über die verzerrt dargestellte Tabula Peutingeriana gelegt

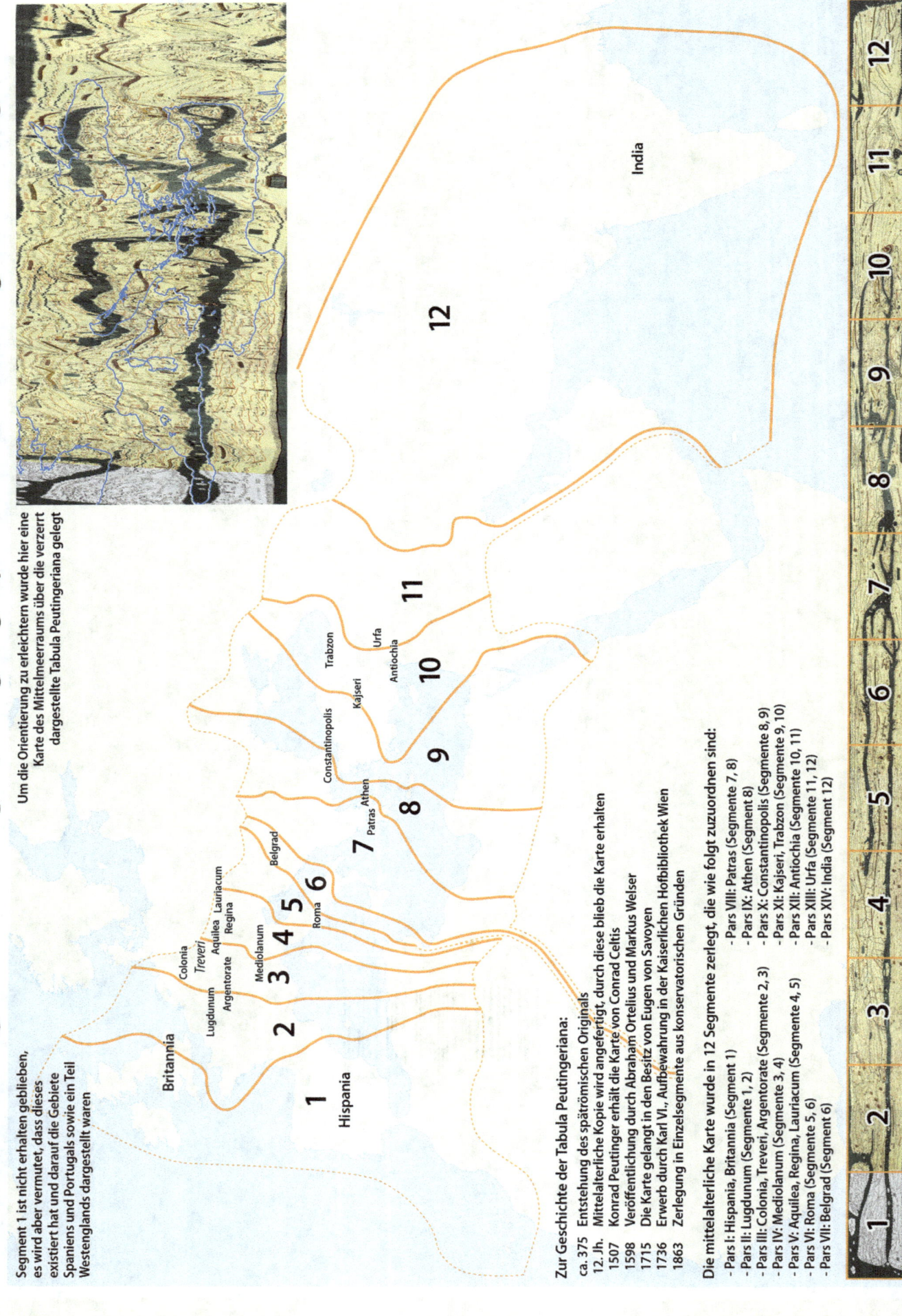

## Zur Geschichte der Tabula Peutingeriana:

- ca. 375 Entstehung des spätrömischen Originals
- 12. Jh. Mittelalterliche Kopie wird angefertigt, durch diese blieb die Karte erhalten
- 1507 Konrad Peutinger erhält die Karte von Conrad Celtis
- 1598 Veröffentlichung durch Abraham Ortelius und Markus Welser
- 1715 Die Karte gelangt in den Besitz von Eugen von Savoyen
- 1736 Erwerb durch Karl VI., Aufbewahrung in der Kaiserlichen Hofbibliothek Wien
- 1863 Zerlegung in Einzelsegmente aus konservatorischen Gründen

Die mittelalterliche Karte wurde in 12 Segmente zerlegt, die wie folgt zuzuordnen sind:

- Pars I: Hispania, Britannia (Segment 1)
- Pars II: Lugdunum (Segmente 1, 2)
- Pars III: Colonia, Treveri, Argentorate (Segmente 2, 3)
- Pars IV: Mediolanum (Segmente 3, 4)
- Pars V: Aquilea, Regina, Lauriacum (Segmente 4, 5)
- Pars VI: Roma (Segmente 5, 6)
- Pars VII: Belgrad (Segment 6)
- Pars VIII: Patras (Segmente 7, 8)
- Pars IX: Athen (Segment 8)
- Pars X: Constantinopolis (Segmente 8, 9)
- Pars XI: Kajseri, Trabzon (Segmente 9, 10)
- Pars XII: Antiochia (Segmente 10, 11)
- Pars XIII: Urfa (Segmente 11, 12)
- Pars XIV: India (Segment 12)

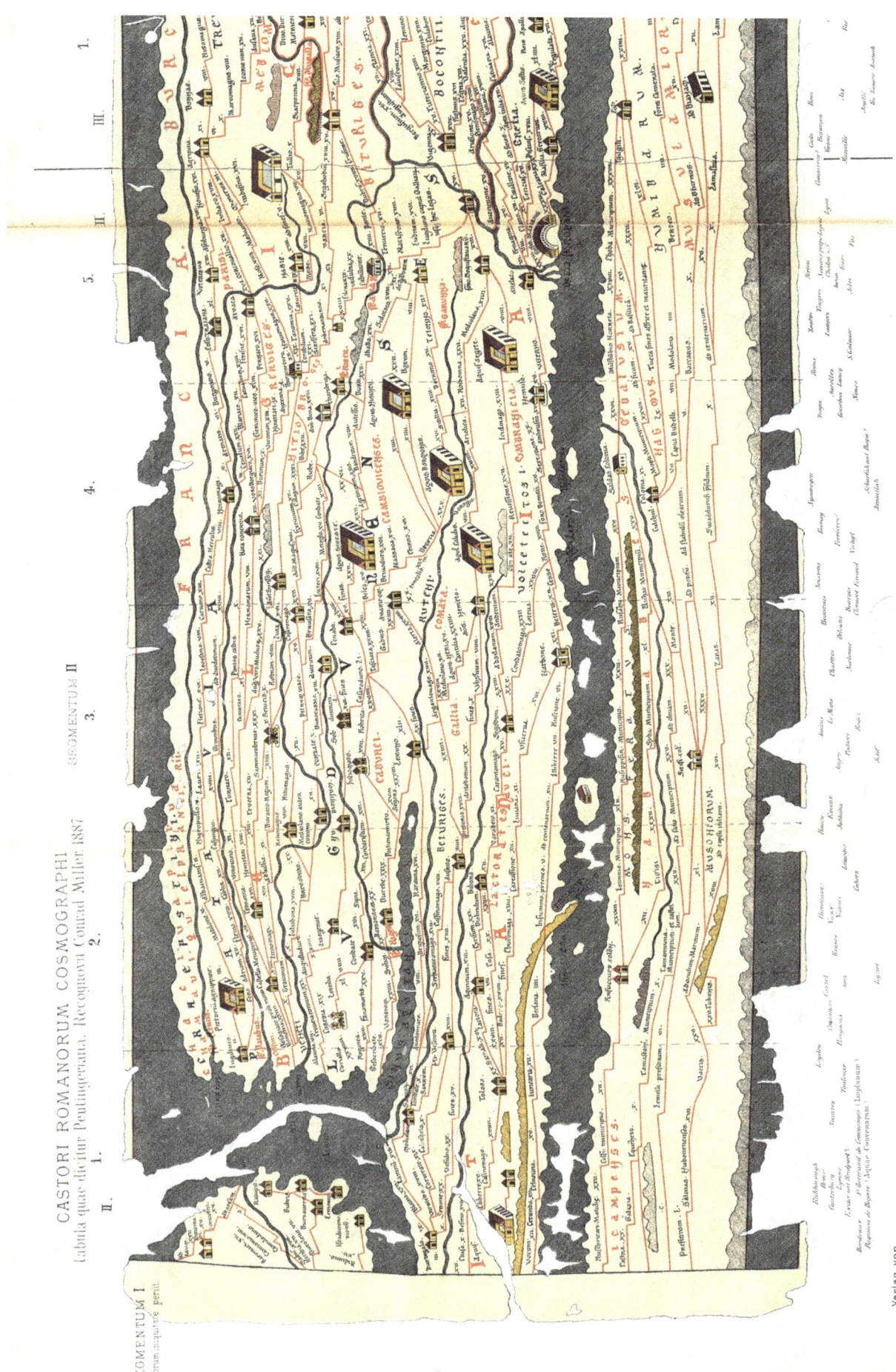

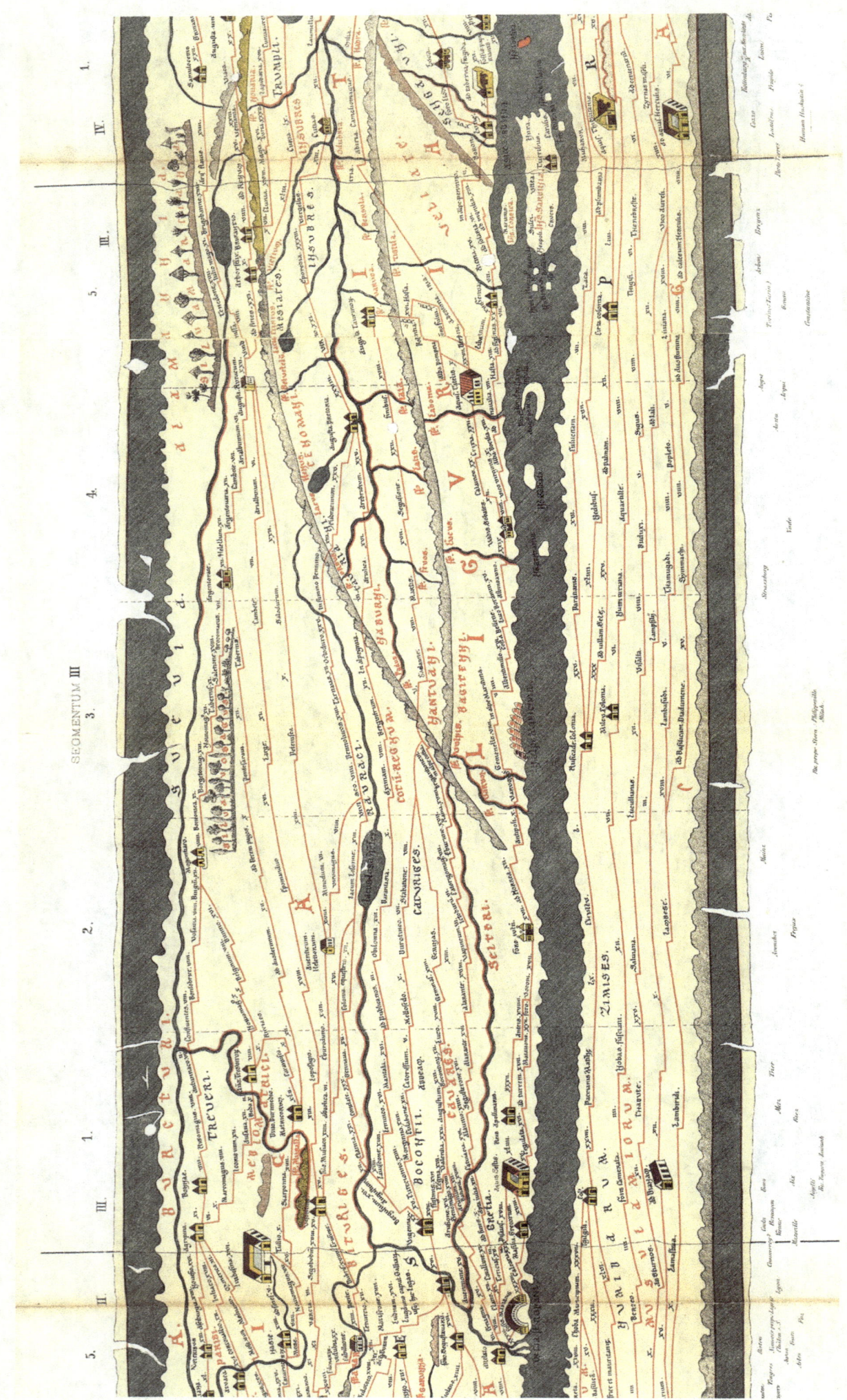

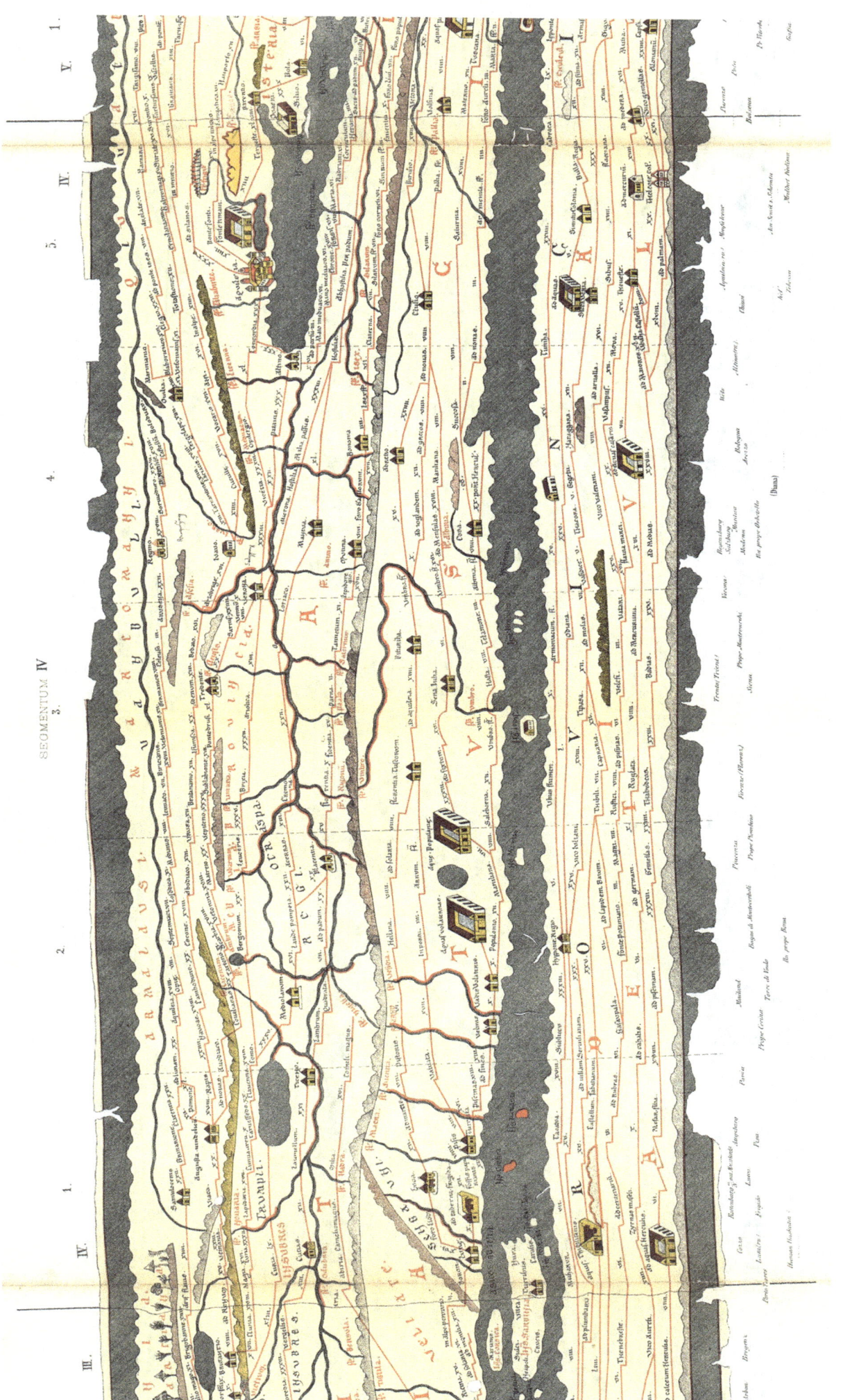

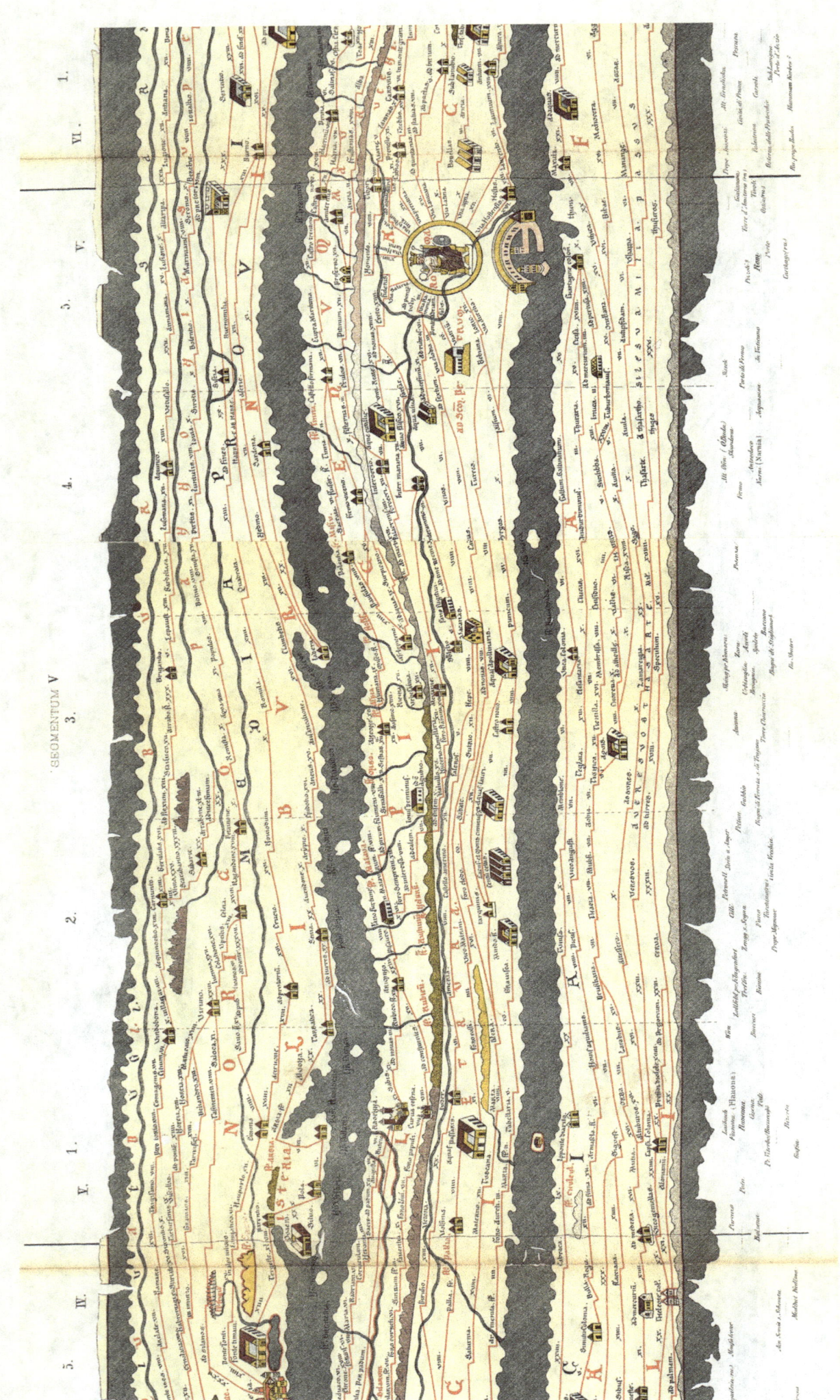

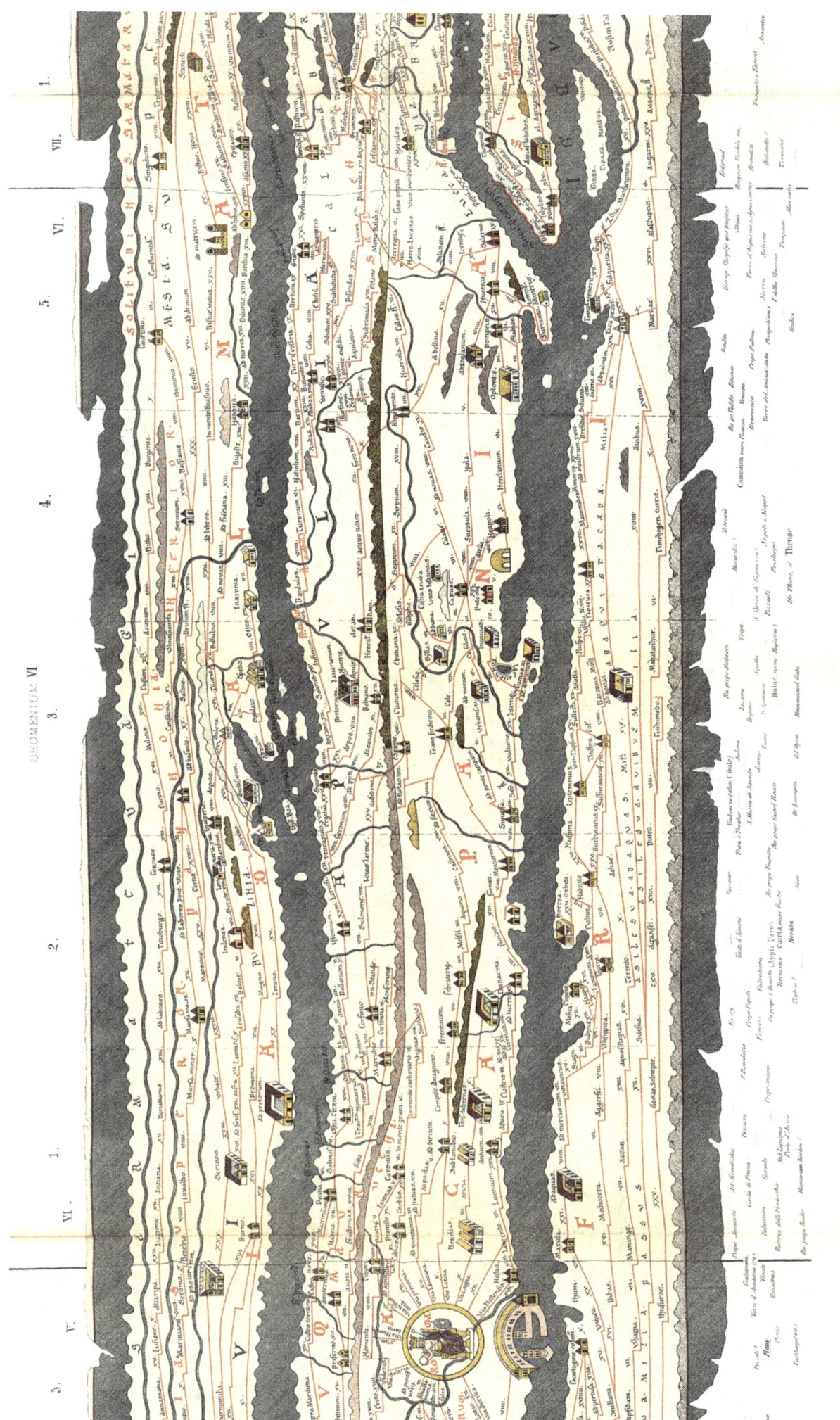

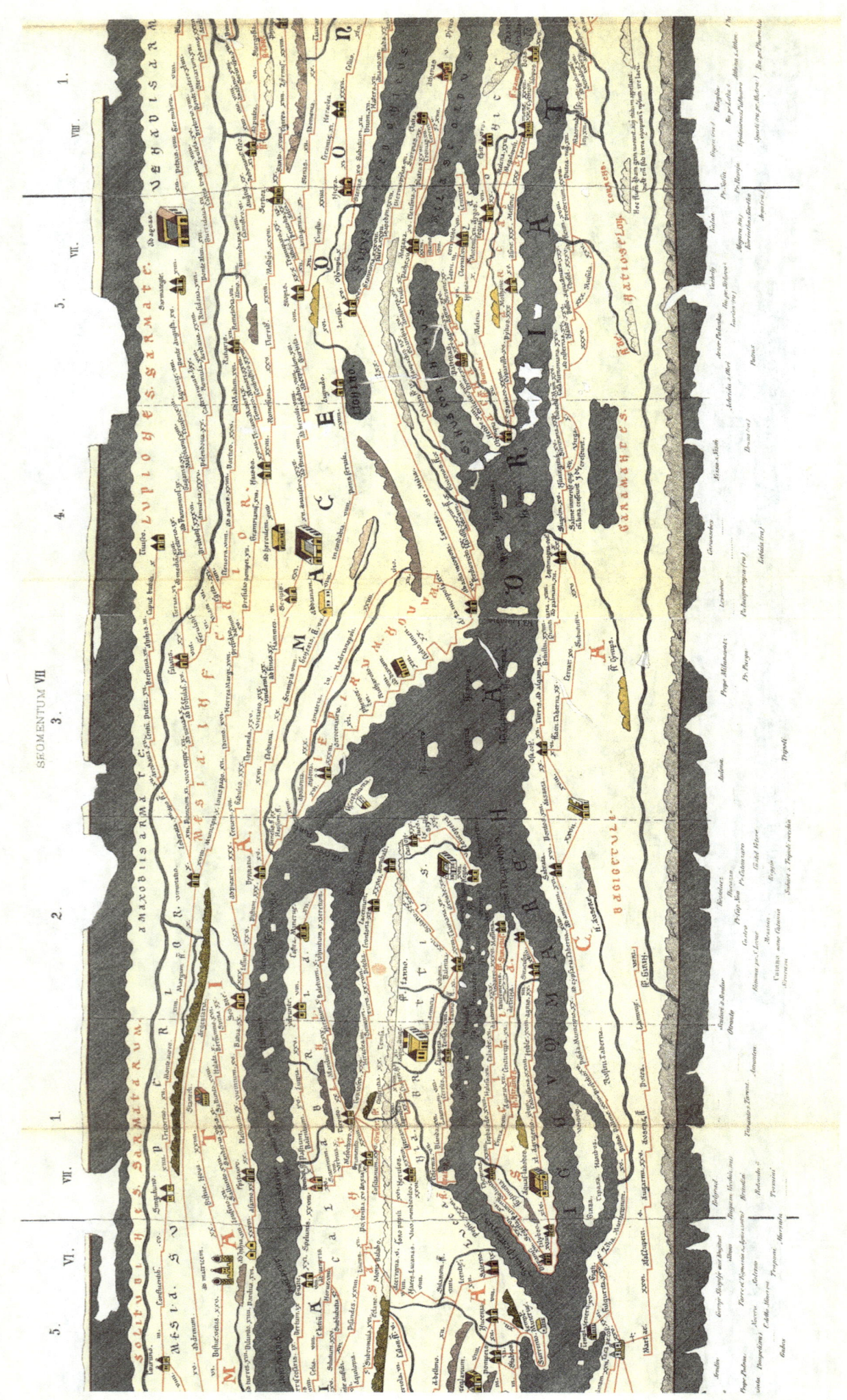

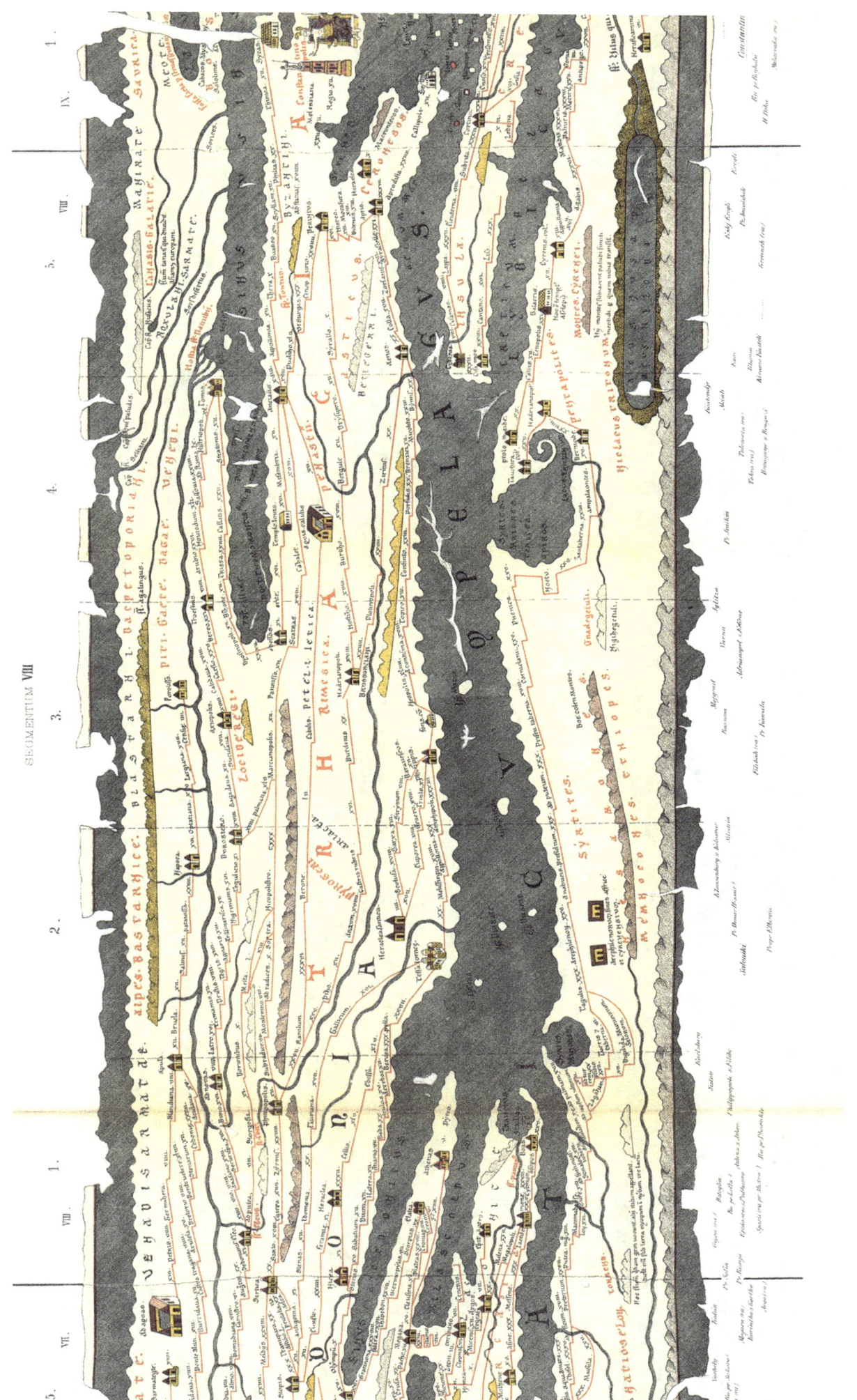

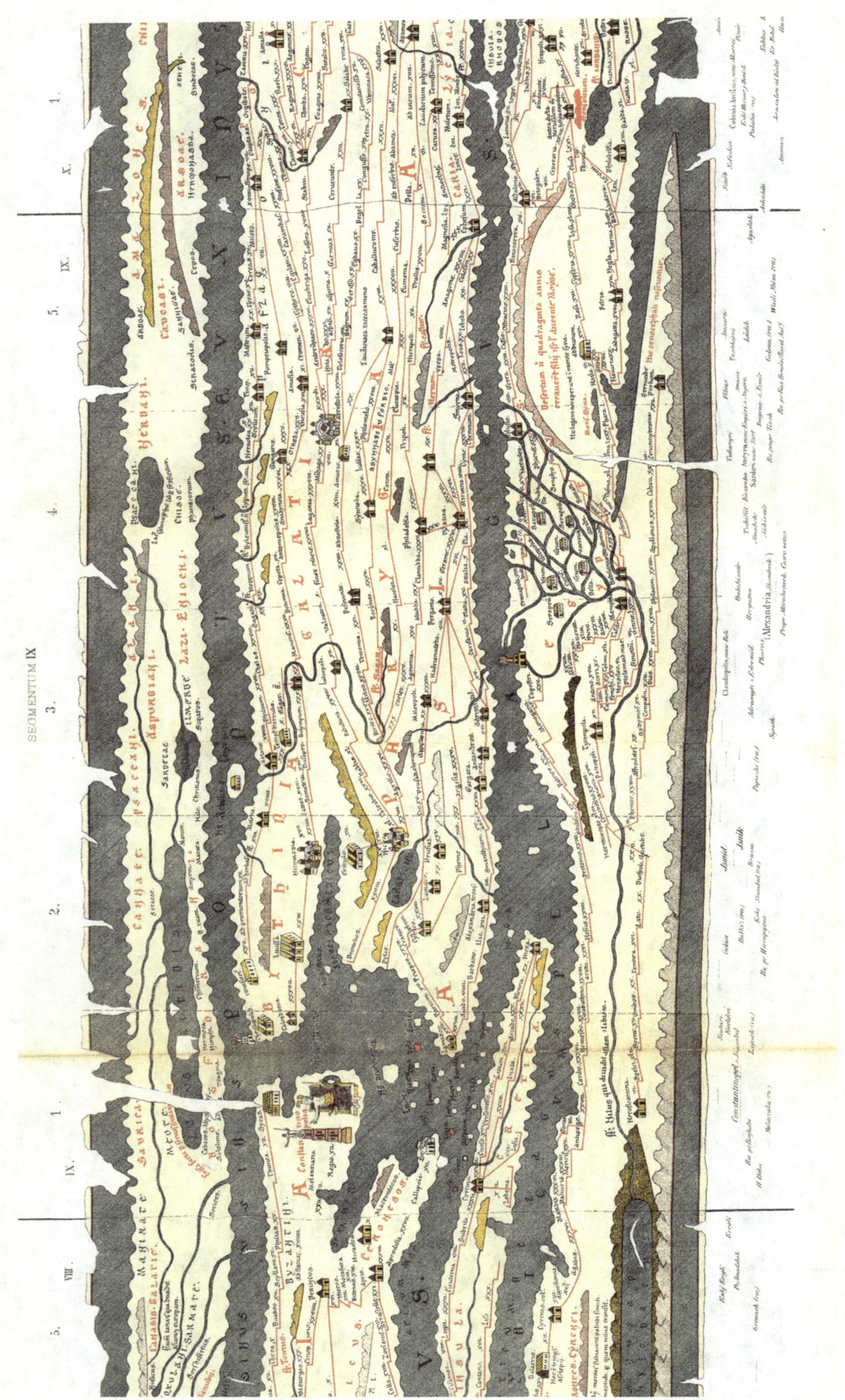

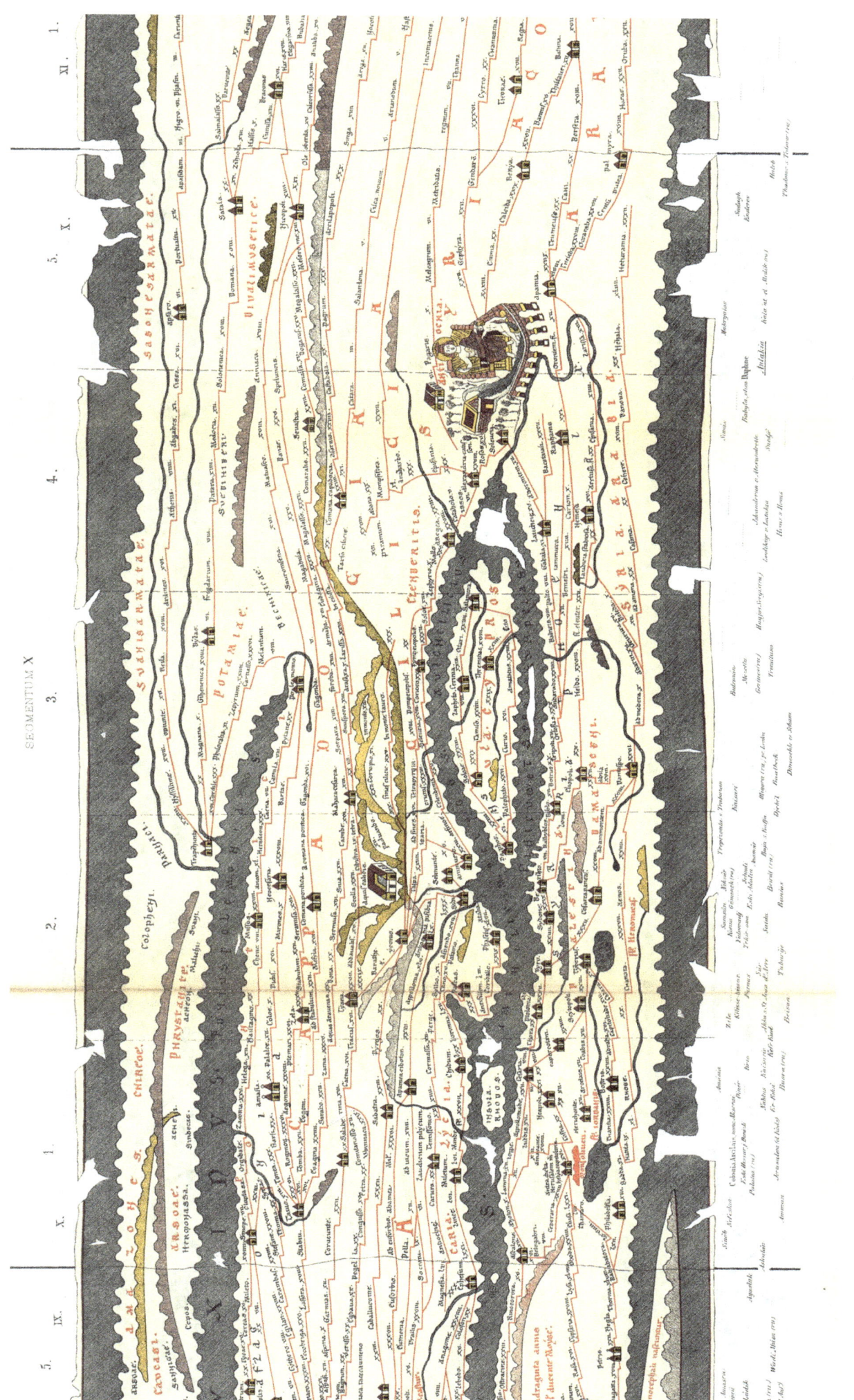

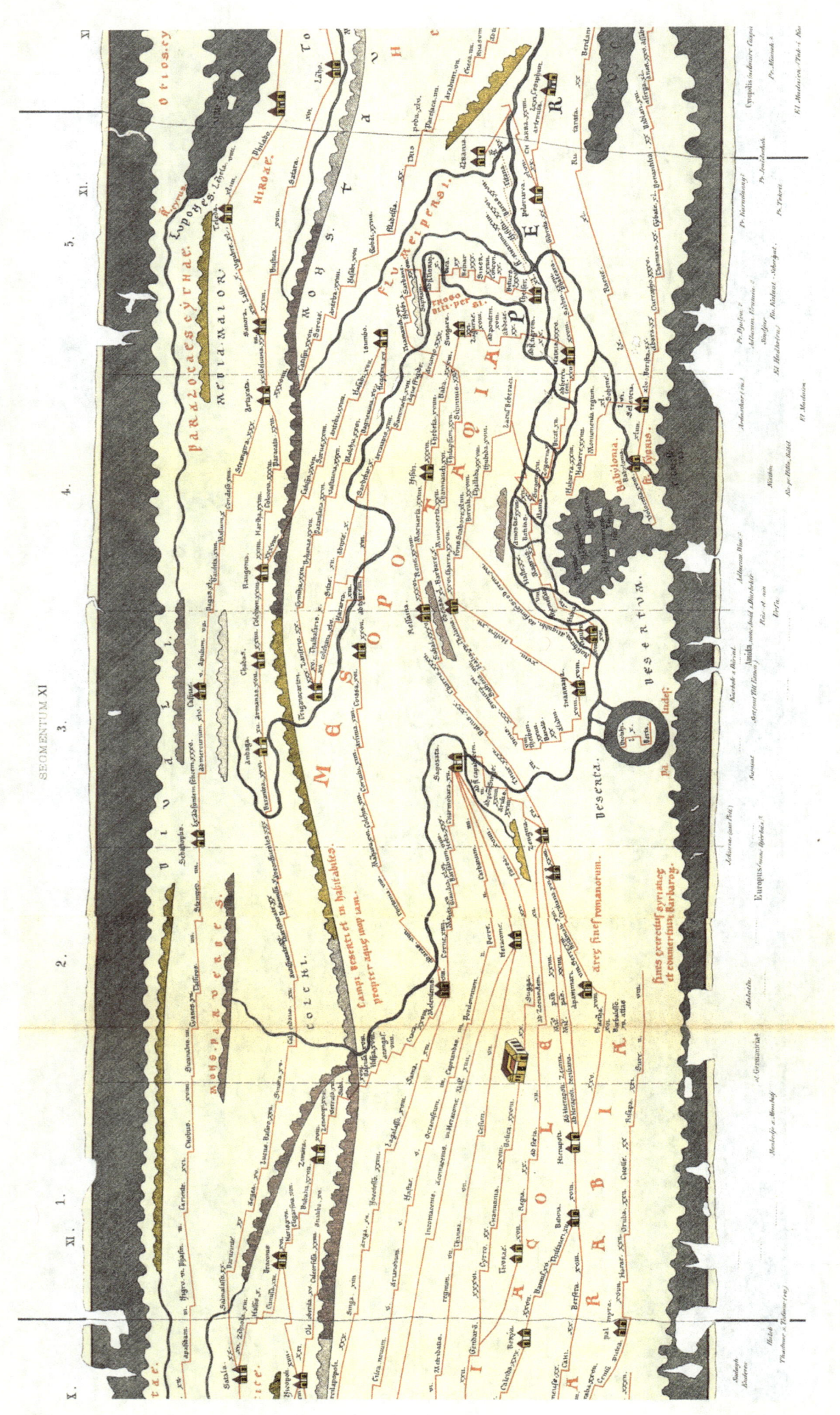

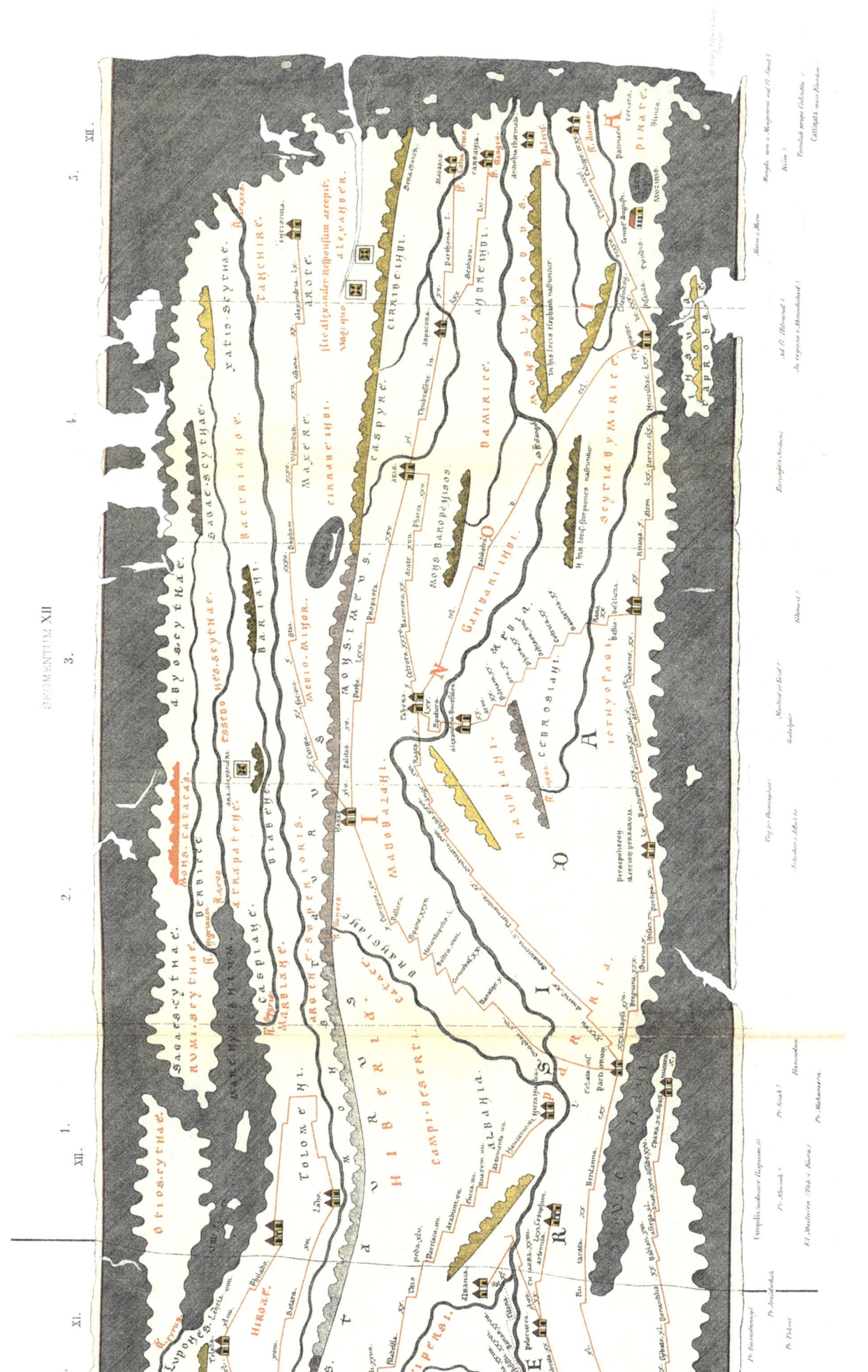

# Tabula Peutingeriana – Ungefähre geographische Abdeckung der 12 Segmente

Segment 1 ist nicht erhalten geblieben, es wird aber vermutet, dass dieses existiert hat und darauf die Gebiete Spaniens und Portugals sowie ein Teil Westenglands dargestellt waren

Um die Orientierung zu erleichtern wurde hier eine Karte des Mittelmeerraums über die verzerrt dargestellte Tabula Peutingeriana gelegt

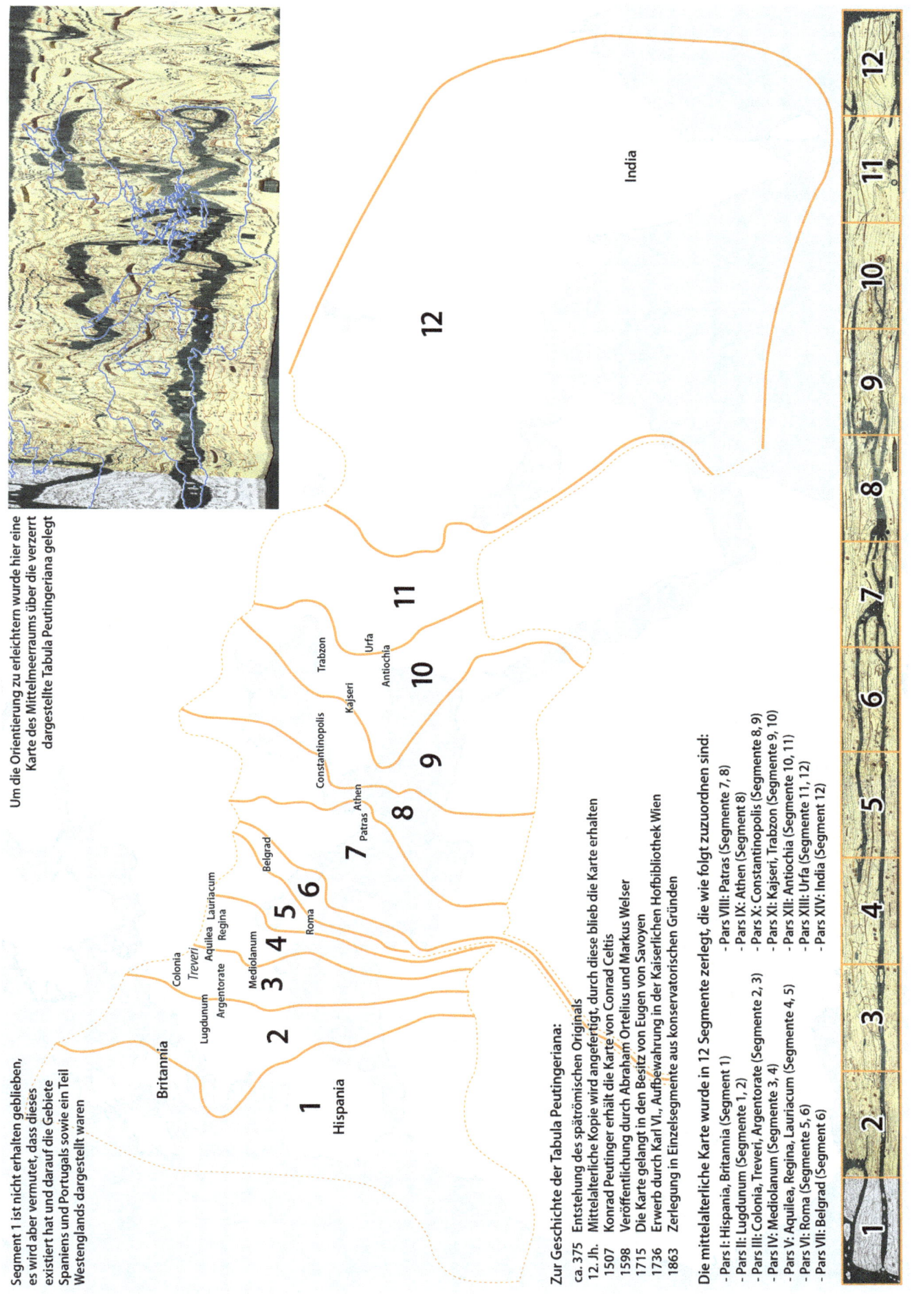

## Zur Geschichte der Tabula Peutingeriana:

ca. 375    Entstehung des spätrömischen Originals
12. Jh.    Mittelalterliche Kopie wird angefertigt, durch diese blieb die Karte erhalten
1507    Konrad Peutinger erhält die Karte von Conrad Celtis
1598    Veröffentlichung durch Abraham Ortelius und Markus Welser
1715    Die Karte gelangt in den Besitz von Eugen von Savoyen
1736    Erwerb durch Karl VI., Aufbewahrung in der Kaiserlichen Hofbibliothek Wien
1863    Zerlegung in Einzelsegmente aus konservatorischen Gründen

## Die mittelalterliche Karte wurde in 12 Segmente zerlegt, die wie folgt zuzuordnen sind:

- Pars I: Hispania, Britannia (Segment 1)
- Pars II: Lugdunum (Segmente 1, 2)
- Pars III: Colonia, Treveri, Argentorate (Segmente 2, 3)
- Pars IV: Mediolanum (Segmente 3, 4)
- Pars V: Aquilea, Regina, Lauriacum (Segmente 4, 5)
- Pars VI: Roma (Segmente 5, 6)
- Pars VII: Belgrad (Segment 6)
- Pars VIII: Patras (Segmente 7, 8)
- Pars IX: Athen (Segment 8)
- Pars X: Constantinopolis (Segmente 8, 9)
- Pars XI: Kajseri, Trabzon (Segmente 9, 10)
- Pars XII: Antiochia (Segmente 10, 11)
- Pars XIII: Urfa (Segmente 11, 12)
- Pars XIV: India (Segment 12)

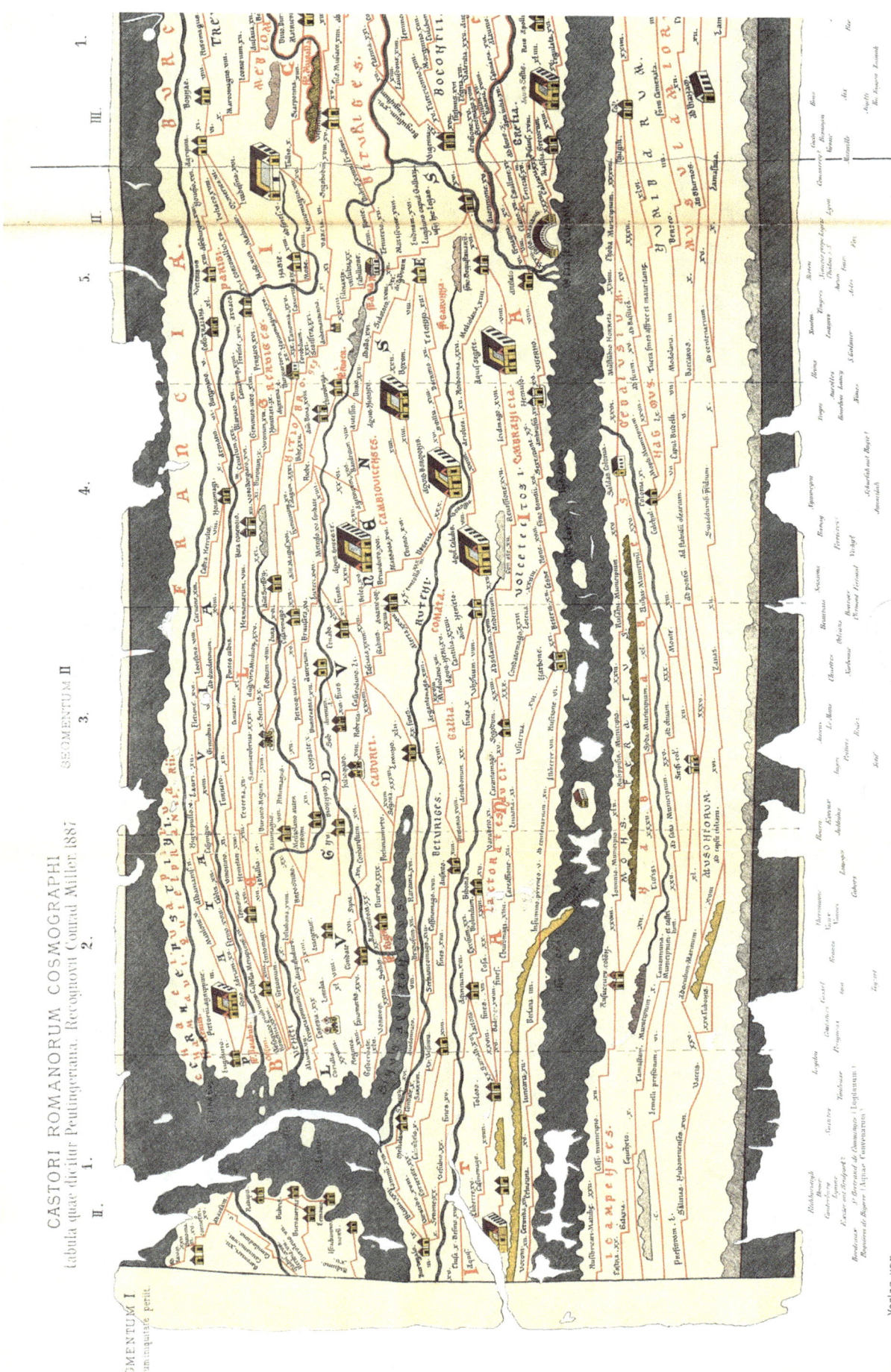

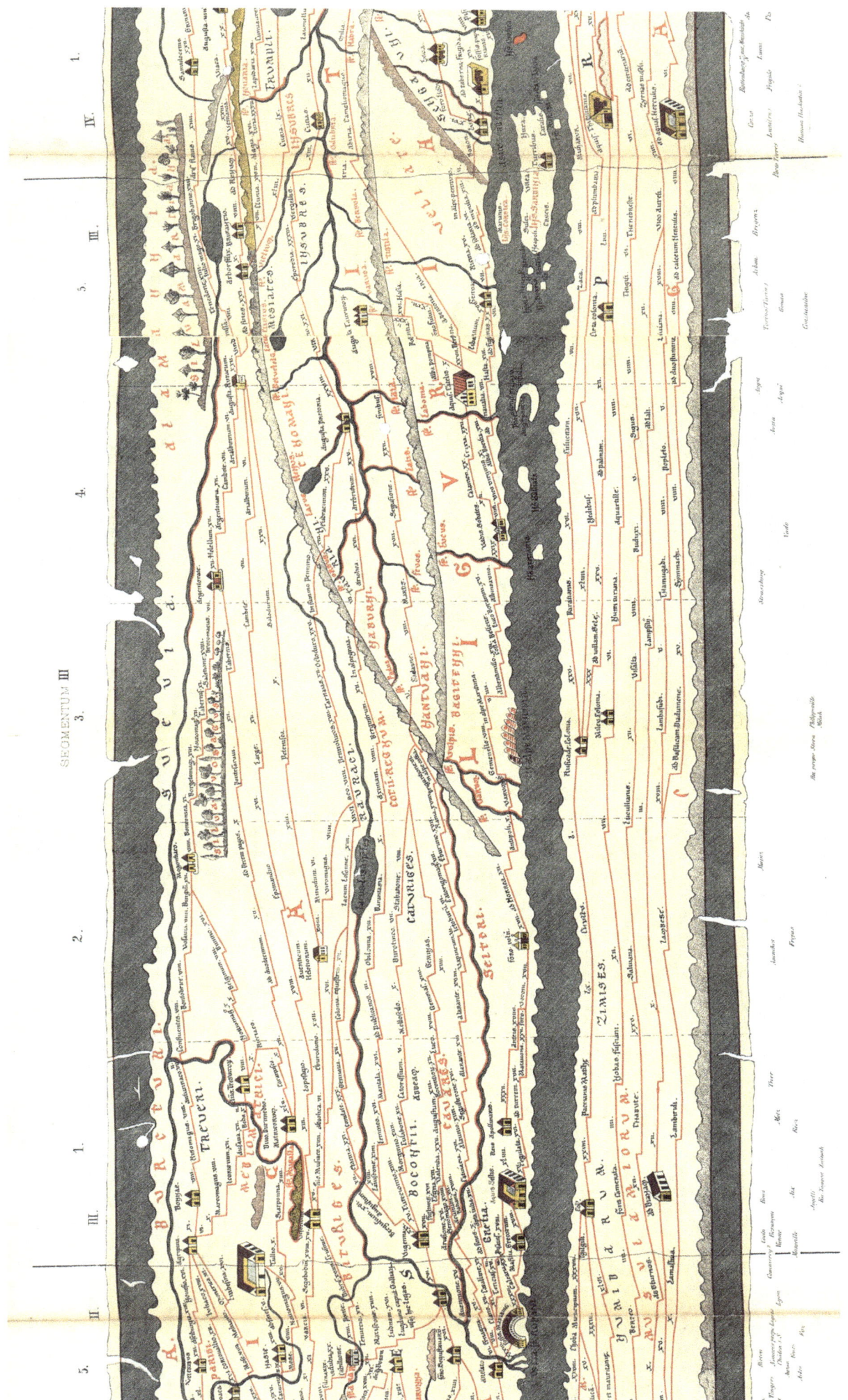

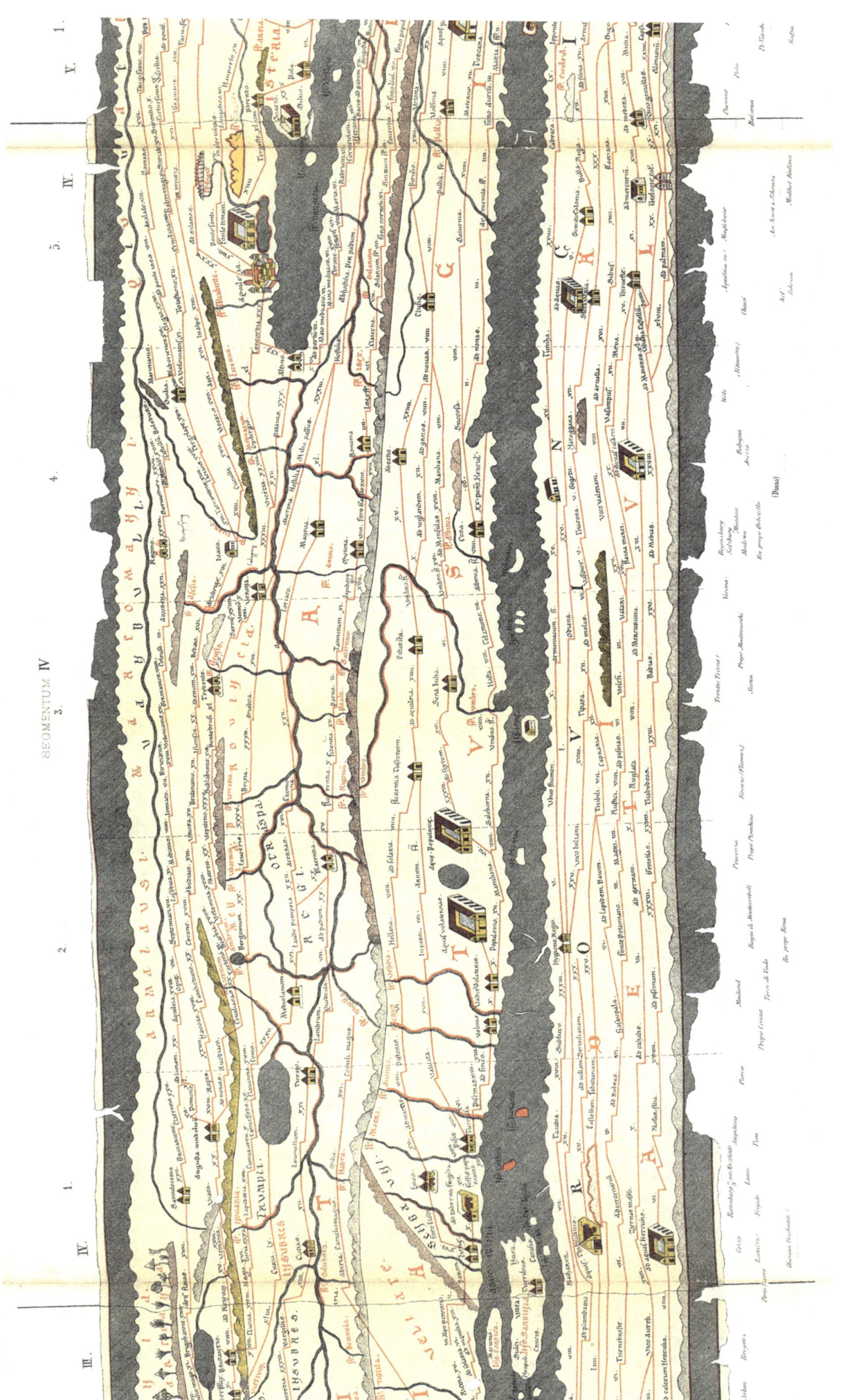

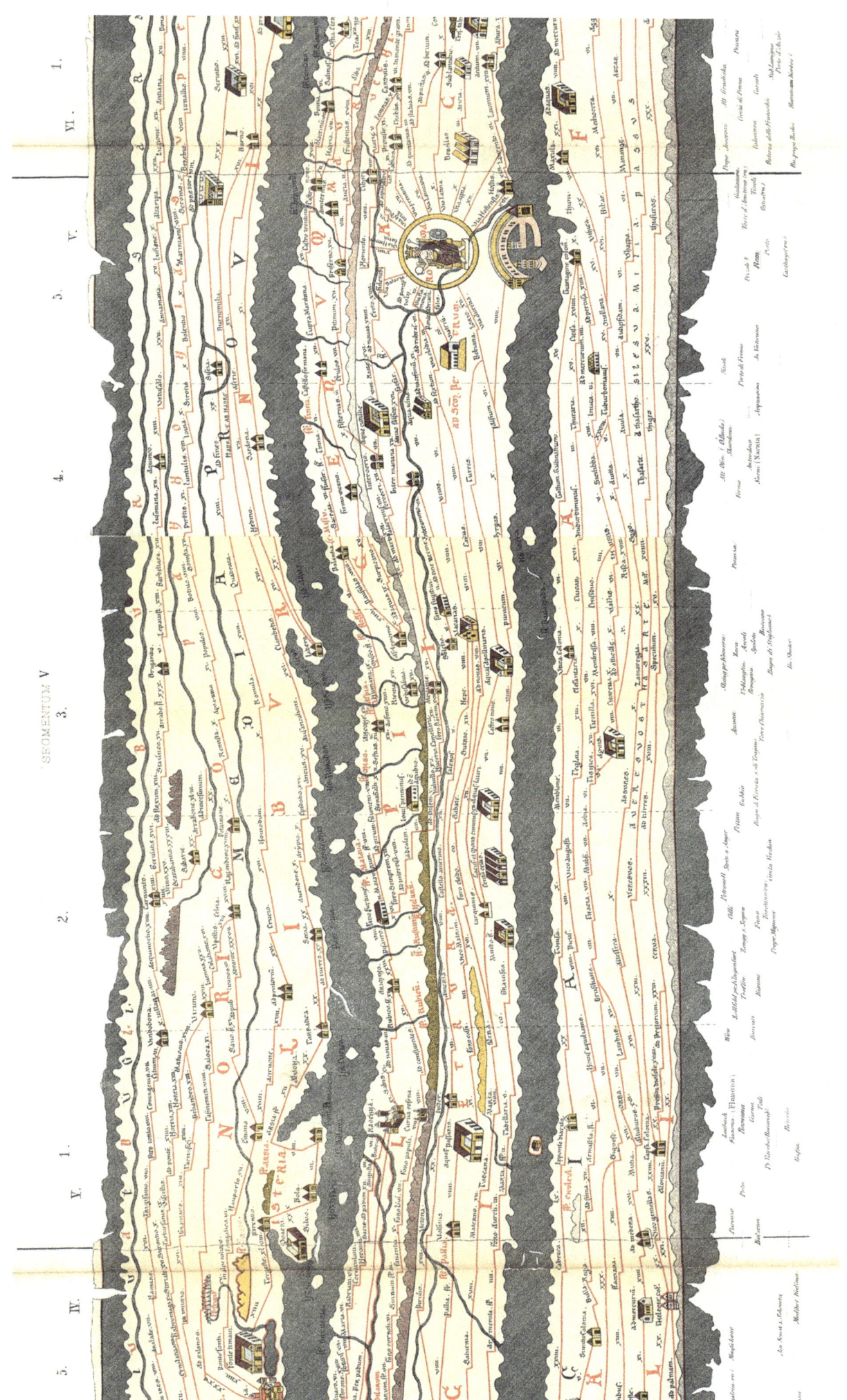

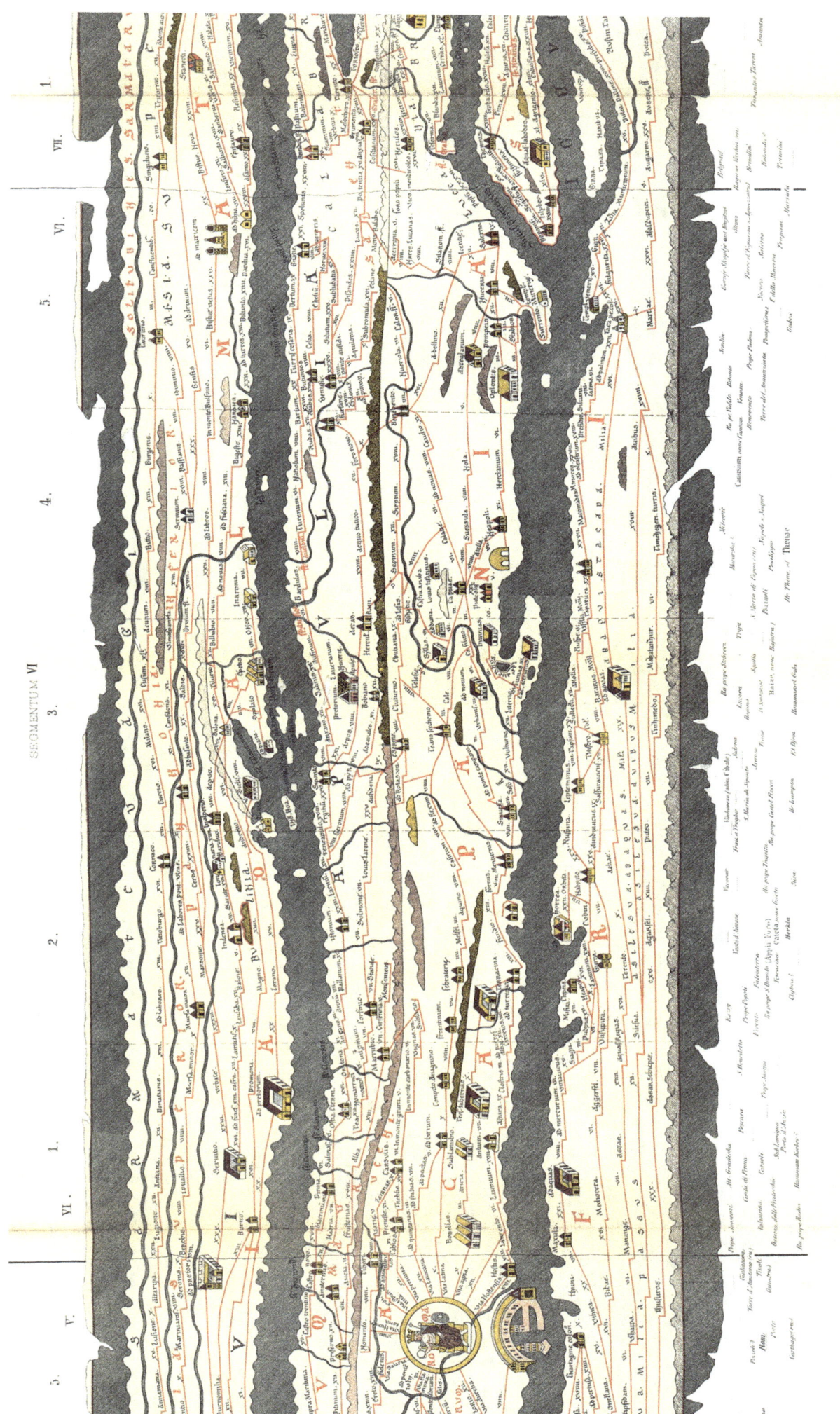

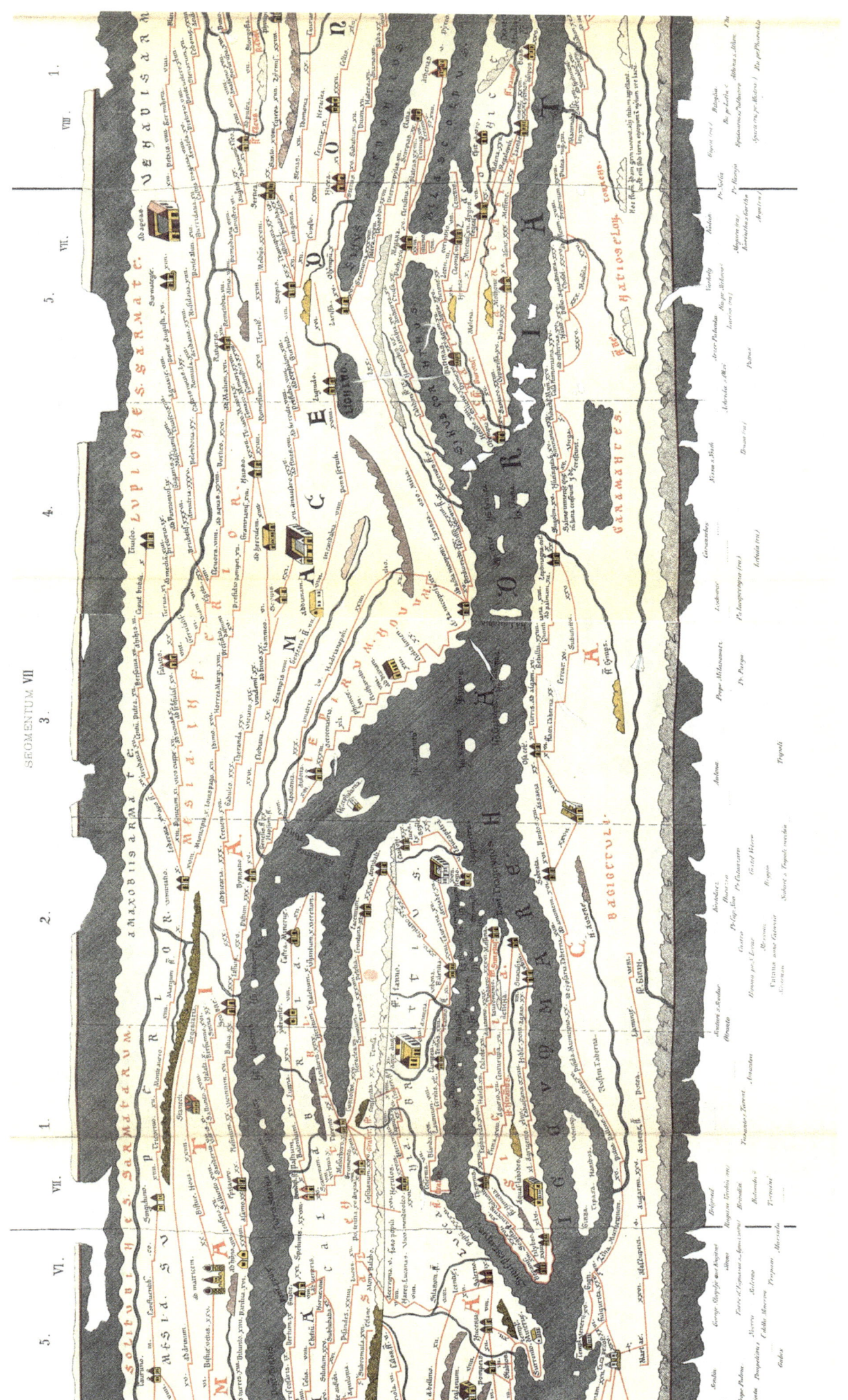

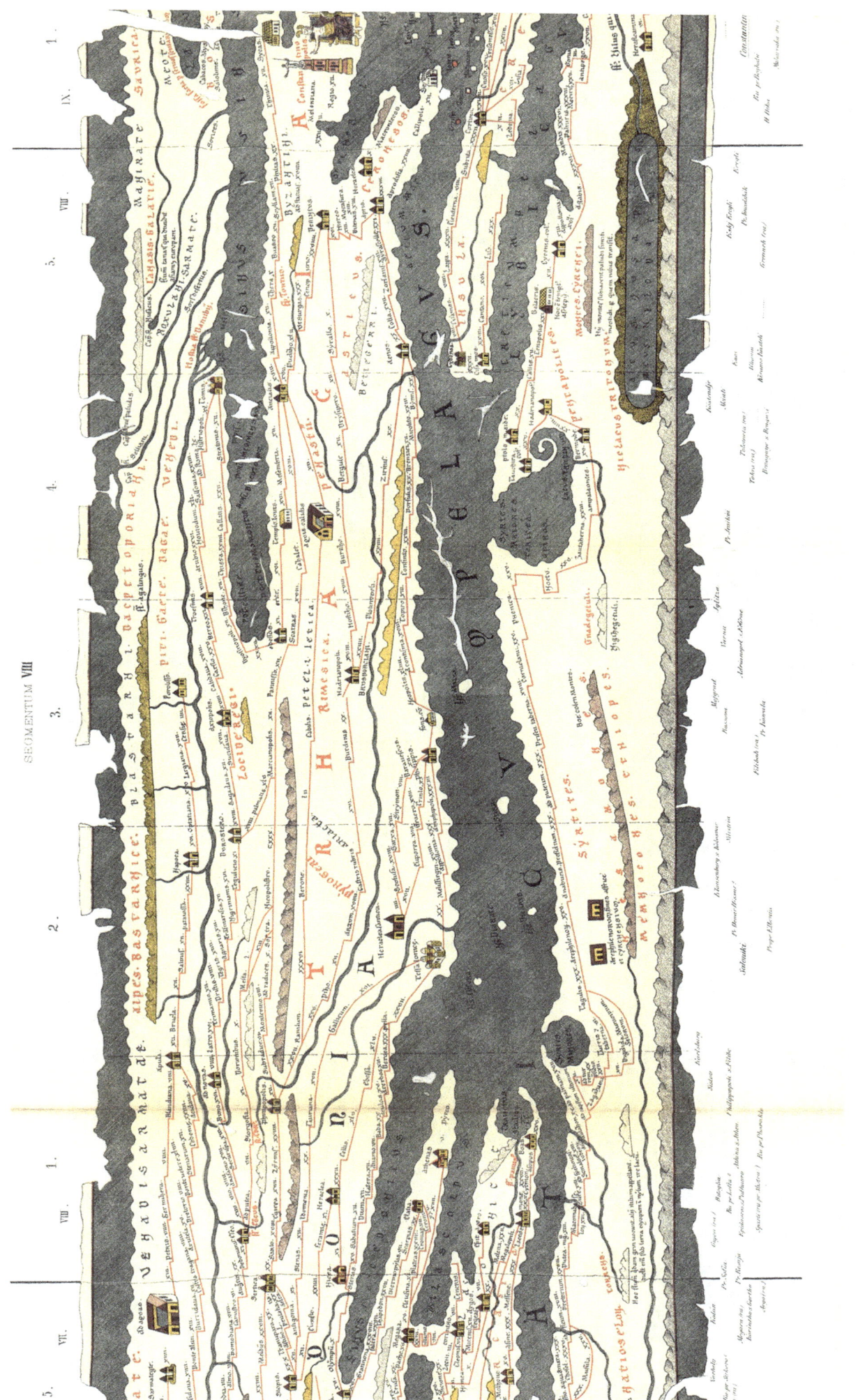

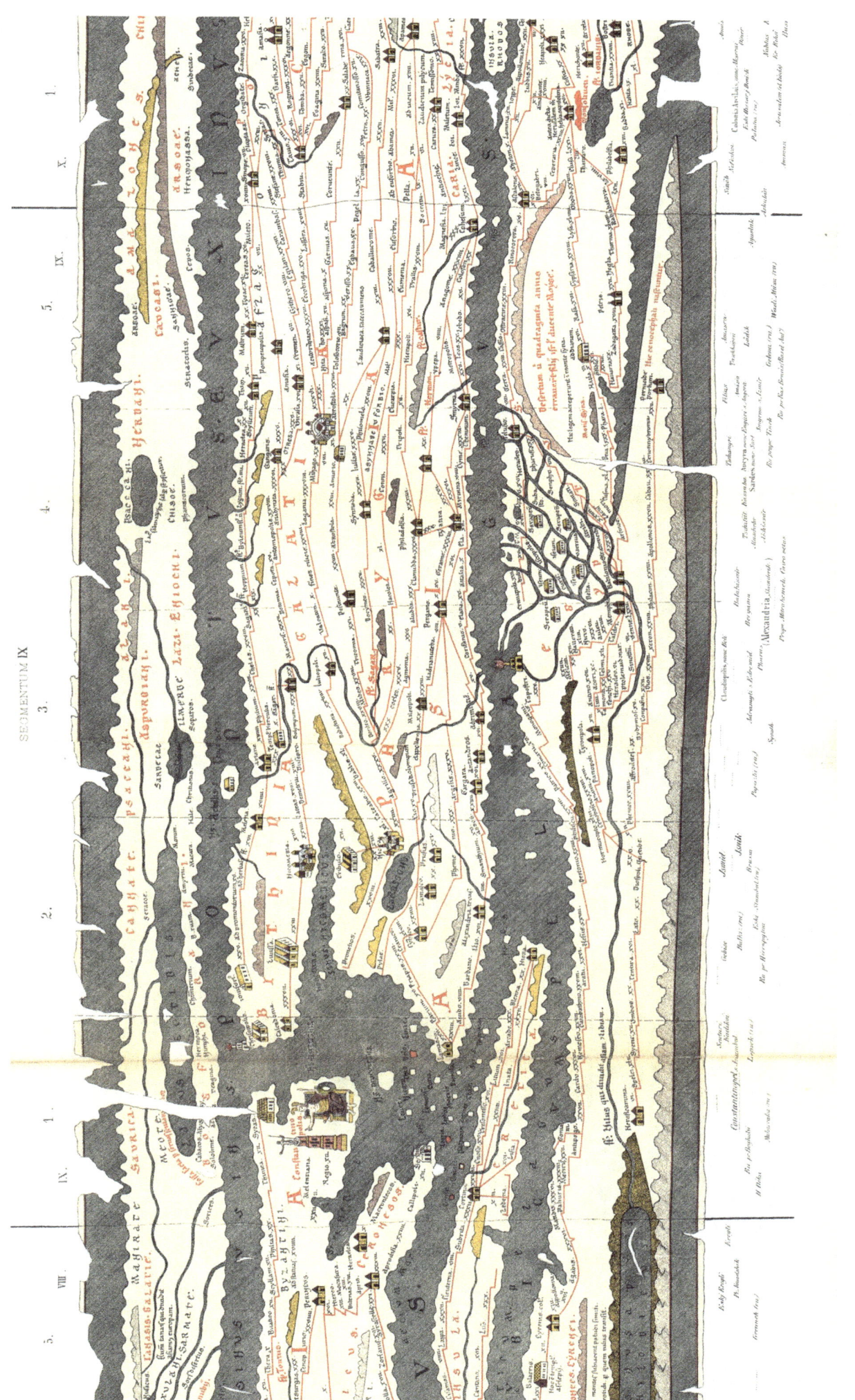

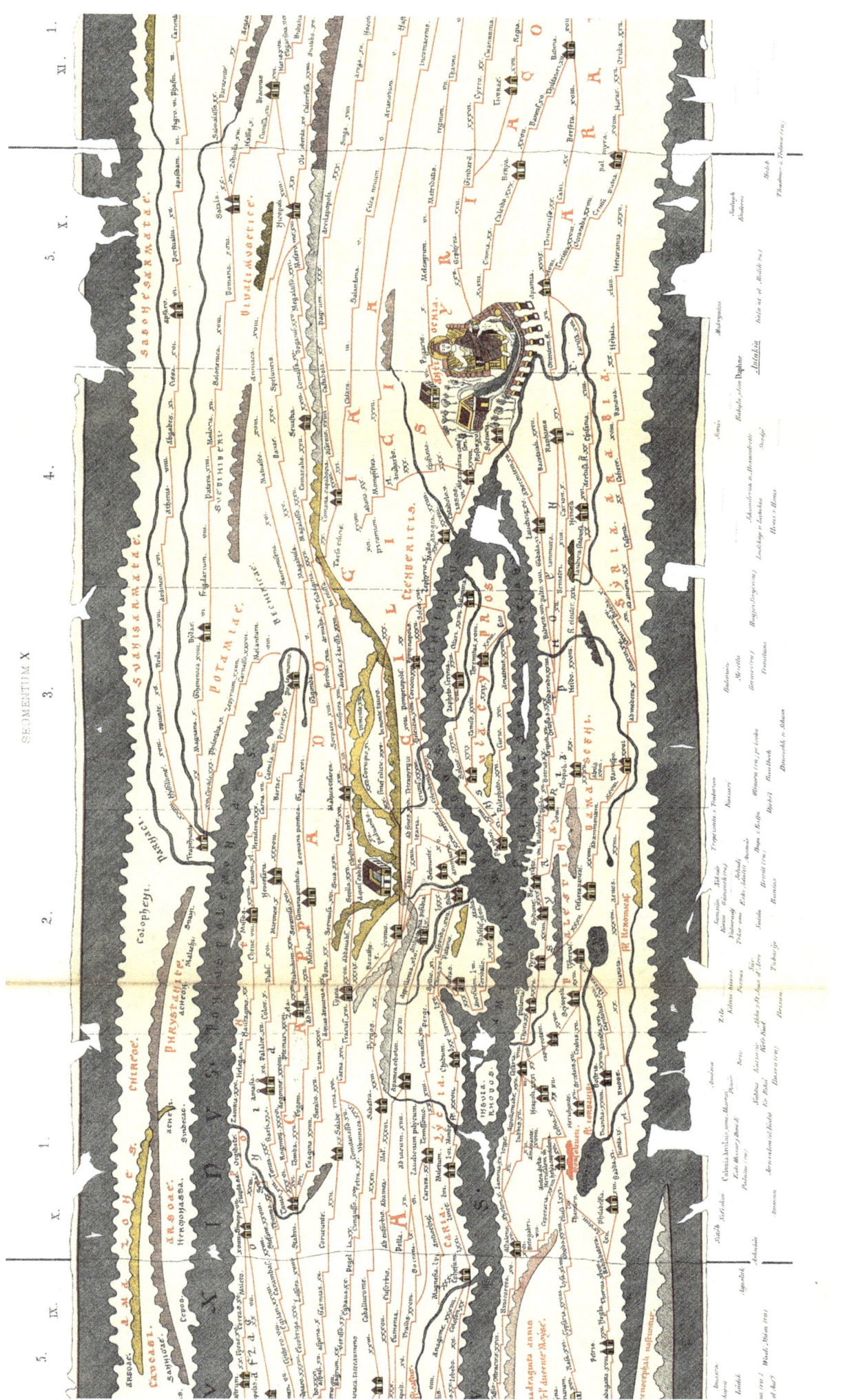

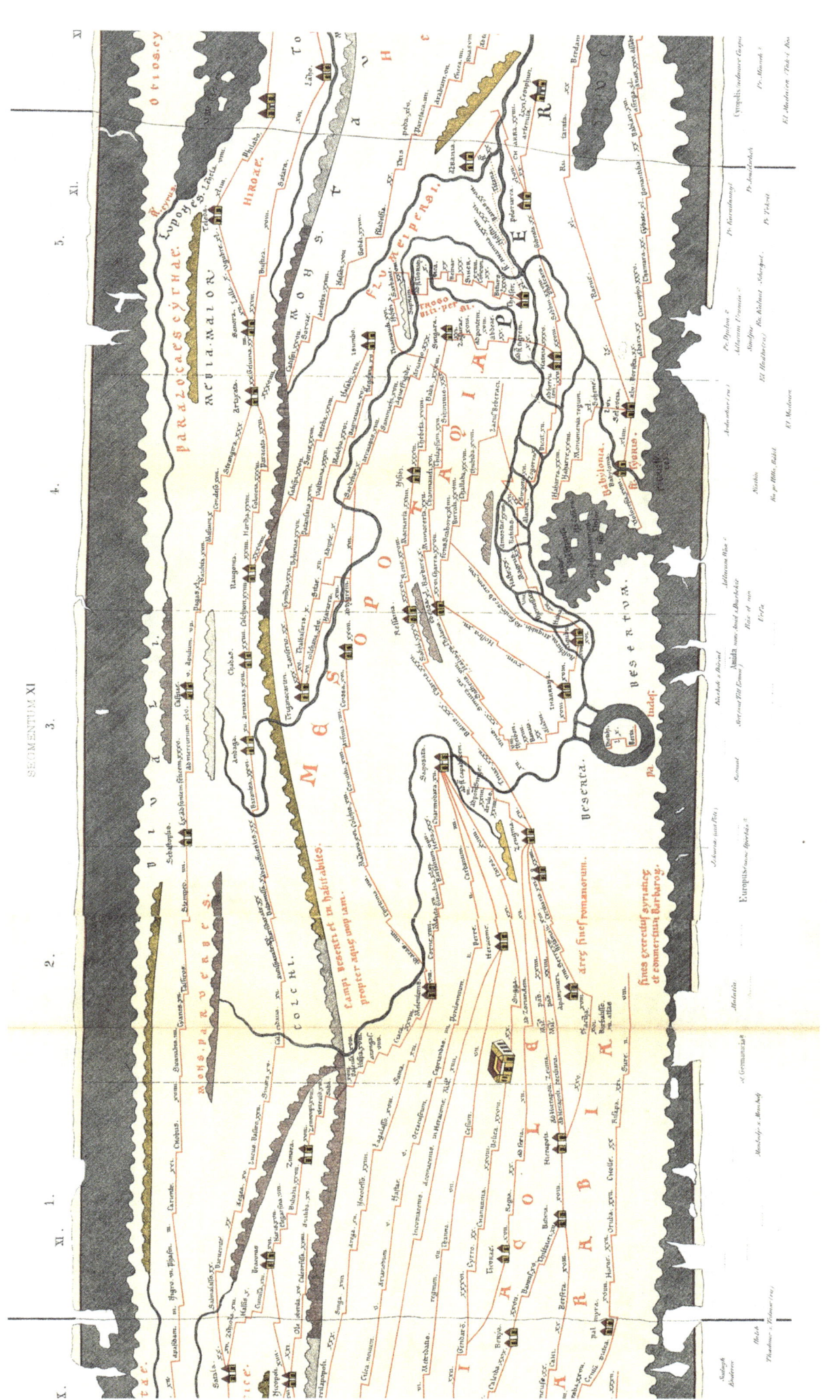

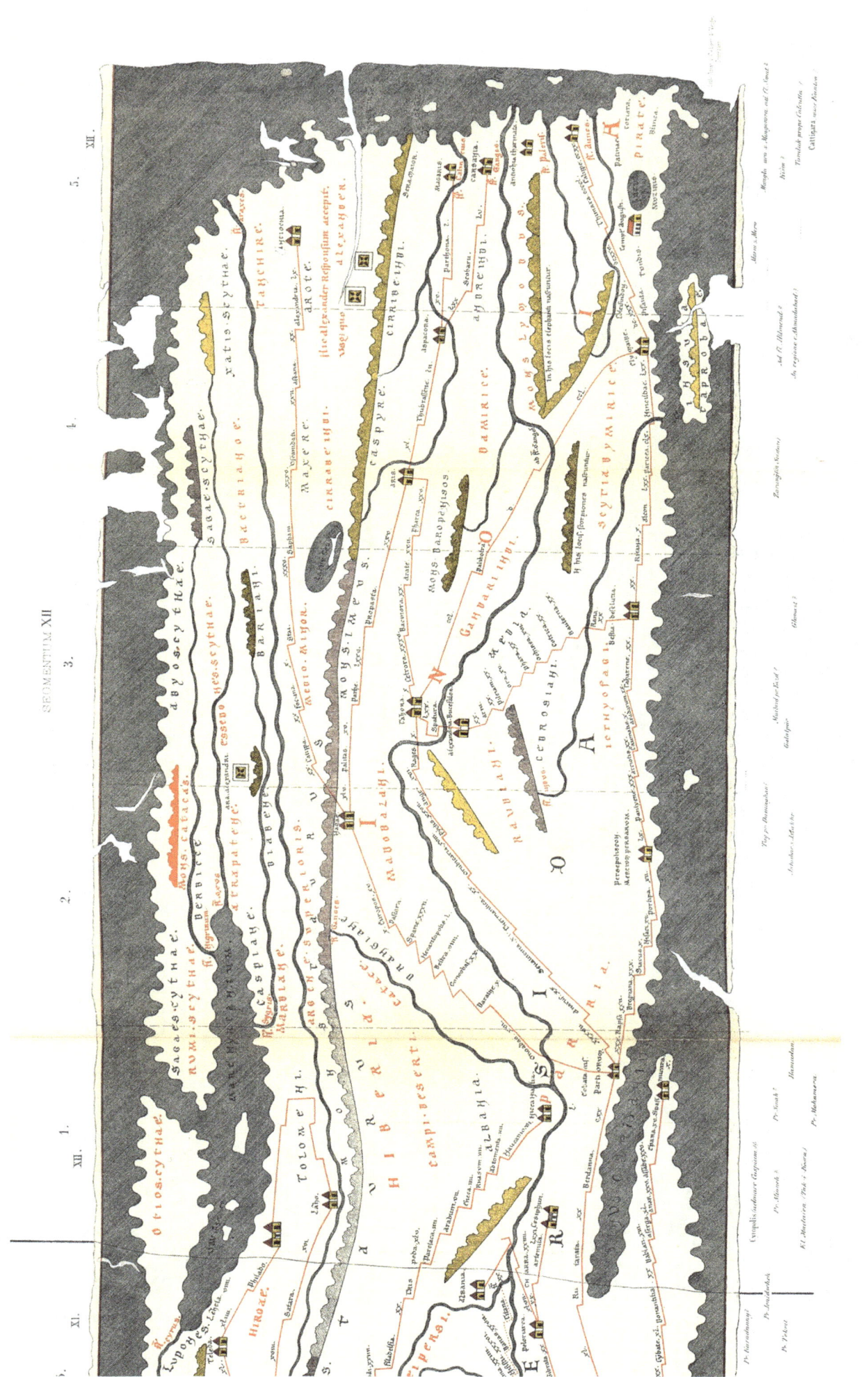

www.ingramcontent.com/pod-product-compliance
Lightning Source LLC
Chambersburg PA
CBHW081052170526
45158CB00007B/1950